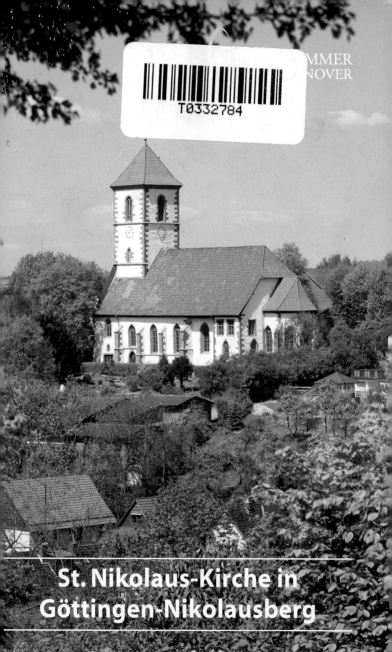

St. Nikolaus-Kirche in Göttingen-Nikolausberg

St. Nikolaus-Kirche in Göttingen-Nikolausberg

von Christian Scholl

Geschichtlicher Überblick

Nikolausberg trägt seinen heutigen Namen nach der dem heiligen Nikolaus geweihten Kirche, die weithin sichtbar über dem an einer An höhe befindlichen Ort liegt – wenige Kilometer nordöstlich des alten Kerns der Universitätsstadt Göttingen, zu der Nikolausberg seit der Ein gemeindung 1964 gehört. Göttinger Straßennamen wie Nonnenstieg und Nikolausberger Weg verweisen auf eine lange historische Verbun denheit zwischen beiden Ortschaften sowie auf die Funktion der Niko lausberger Kirche als Stifts- und Wallfahrtsstätte. Durchgesetzt hat sich der Ortsname Nikolausberg allerdings erst im 17. Jahrhundert. Zuvor hieß er Ulrideshusen (alternativ: Adelratheshusen, Ulradeshusen, u. a.).

Die Kirche von Nikolausberg gehört zu den wichtigsten Zeugnissen mittelalterlicher Architektur im Göttinger Umland. Wann genau man sie gründete, ist offen. Klarheit vermittelt erstmals eine Urkunde vom 20. September 1162, in der Papst Alexander III. die Rechte der Augusti nerinnen an der Kirche des heiligen Nikolaus auf dem Berg bestätigt, der Ulrideshusen genannt wird (»sancti Nycolai in monte, qui dicitur Wlrideshusen«). Damit ist für diesen Ort die Existenz eines Stiftes der Augustinerchorfrauen bezeugt. Dabei handelte es sich um einen Kon vent von Kanonissen, die in klosterähnlicher Gemeinschaft lebten und das Recht hatten, ihren männlichen Vorsteher, den Propst, selbst zu wählen. Gleichzeitig gewährt die Urkunde den Fremden Schutz, die zum Beten auf den Nikolausberg kommen – ein Anhaltspunkt für eine sich etablierende Wallfahrt.

Der geringe Besitz, den die Urkunde von 1162 verzeichnet, legt nahe, dass der Konvent damals erst seit kurzer Zeit bestand. Dagegen datiert eine bei Carl Ludwig Grotefend überlieferte, in ihren Angaben allerdings eher zweifelhafte Gründungslegende aus dem 14. Jahrhun dert die Anfänge von Kirche und Stift mindestens einhundert Jahre

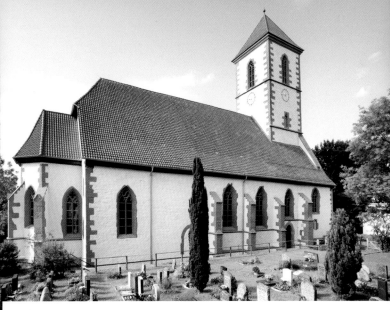

Ansicht von Nordosten

früher: Um die Mitte des 11. Jahrhunderts sei einer von drei Priestern, die gemeinsam von einer Pilgerreise aus Rom in die Diözese Magdeburg heimkehrten, in Ulrideshusen verstorben. Die Anwohner hätten ihn auf dem Berg begraben und dort für die Reliquien des Heiligen Nikolaus, die der Priester mit sich geführt habe, eine Kirche errichtet. Wenig später sei Erzbischof Bardo von Mainz (1031–51) im Traum berufen worden, diese Kirche aufzusuchen und zu weihen. Dieser habe dann auf dem Nikolausberg das Augustinerinnenkloster gegründet. Die Legende überliefert auch eine zeitweilige Abhängigkeit vom Stift der Augustinerchorherren in Fredelsloh.

Historisch wahrscheinlicher ist jedoch eine Gründung von Kirche und Stift in Ulrideshusen um die Mitte des 12. Jahrhunderts. Dann hätte das Chorfrauenstift allerdings nur für kurze Zeit auf dem Nikolausberg existiert. 1180 wird es noch dort bezeugt, aber schon 1184

war der Konvent ins westlich gelegene Weende umgesiedelt, wo er bis 1632 fortbestand. Vermutlich erwies sich die Lage von Weende im Leinetal für das Konventsleben als geeigneter. Der bis dahin als Stiftskirche genutzte Bau verlor mit der Verlegung aber nicht seine Bedeutung. Vielmehr nutzte man ihn aufgrund der hier verbliebenen Nikolausreliquien weiterhin als Wallfahrtsort. Als solcher erfreute er sich wachsender Beliebtheit. Die Einnahmen, die vor allem am Nikolausfest reichlich flossen, stellten eine wichtige Bestandsgrundlage für das Stift in Weende dar. Dieses verwaltete die Kirche durch einen dem Propst unterstellten Priester. Ablässe für Gläubige, welche die Kirche aufsuchen, sind für 1261, 1387 und 1518 überliefert. Im Jahr 1397 besuchte Herzogin Margarete, die Witwe Ottos des Quaden, Nikolausberg, und 1430 war Landgraf Ludwig von Hessen als Pilger dort. Als es im Sommer 1447 im Zusammenhang mit der Soester Fehde zur Plünderung der Kirche durch das Söldnerheer Herzog Wilhelms von Sachsen kam, wurden den Quellen zufolge zahlreiche Gegenstände entwendet, die für die Nikolausverehrung charakteristisch sind: allem voran Ketten und Fußfesseln, die man dem Schutzpatron der Gefangenen als Votivgaben gewidmet hatte.

Mit der Reformation kam das Ende solcher Wallfahrtspraktiken: Im Rahmen der Kirchen- und Klöstervisitation, die Herzogin Elisabeth 1542 im Fürstentum Calenberg-Göttingen durchführen ließ, wurden mehr als ein Fuder Wachs und ein Fuder Eisen aus der Kirche geschafft – so die überlieferte Quantifizierung der Votivgaben, die aus diesen Materialien geformt waren. In diesem Zusammenhang ging vermutlich auch die Nikolausreliquie verloren. Grafitti mit reformatorischem Impetus auf der Innenseite der Predella des Hochaltarretabels belegen die gezielte Entzauberung eines Ortes, der lange Zeit im Zentrum altgläubiger Verehrung gestanden hatte. Nachdem es unter Herzog Erich II. von Calenberg-Göttingen († 1584) nochmals einen Versuch gegeben hatte, Nikolausberg für den Katholizismus zurückzugewinnen, heißt es 1588 in einem Visitationsbericht lapidar: »Ist keine Abgötterei mehr da droben.«

Als Ausflugsziel blieb die Kirche allerdings populär, wie zahlreiche Namensinschriften aus dem 16. und 17. Jahrhundert im Chorbereich

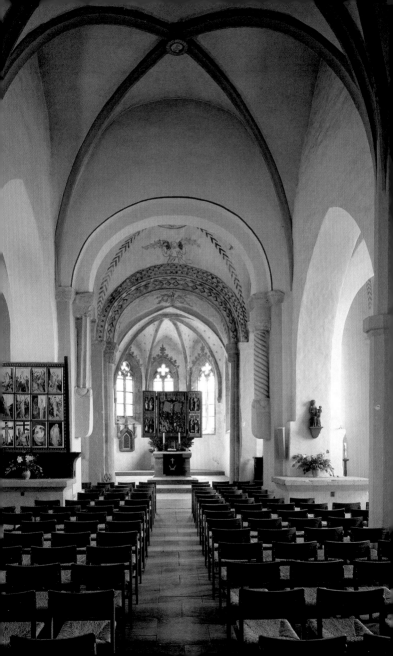

bezeugen. Dabei ging die Erinnerung an die Nikolausverehrung nicht verloren, wie die Verdrängung des alten Ortsnamens Ulrideshusen durch Nikolausberg belegt, die erst im 17. Jahrhundert und damit zu protestantischen Zeiten geschah. Heute wird die Kirche von der Klosterkammer Hannover, niedersächsische Landesbehörde und Stiftungsorgan des Allgemeinen Hannoverschen Klosterfonds, verwaltet.

Das Gebäude

Romanische Ursprünge

Die Kirche in Nikolausberg wurde aus Kalkbruchstein errichtet. Strebepfeiler, Profile, Ecken, Fenstereinfassungen, Maßwerk und Gesimse sind aus Buntsandstein-Quadern. Der Sakralbau präsentiert sich als eine nach Osten ausgerichtete dreischiffige Stufenhalle; so ist das Mittelschiff gegenüber den Seitenschiffen erhöht, ohne von eigenen Fenstern beleuchtet zu sein. An das dreijochige Langhaus schließt sich ein Querhaus und ein einschiffiger Chor an, der sich aus einem einjochigen Chorhals und einem anschließenden Polygon zusammensetzt. Auf der Nordseite begleitet eine Seitenkapelle den Chorhals, welche die Flucht des Querhauses fortsetzt und nach Osten hin gerade abschließt. Als Pendant dazu befindet sich auf der Südseite ein zweigeschossiger Bauteil, der im Untergeschoss die Sakristei birgt. Der darüber angelegte Raum diente vermutlich zur Aufbewahrung schützenswerter Güter. Nach Westen hin schließt ein riegelartiger Baukörper die Kirche ab. In Mittelschiffsbreite erhebt sich darüber ein Westturm, der mit einem schlichten pyramidalen Dach endet. Die übrigen Partien des Schiffes einschließlich des Querhauses, der Seitenschiffe des Westbaus und der Räume, die den Chorhals begleiten, werden durch ein einheitliches Satteldach zusammengefasst, das in seinem oberen Teil nach Osten hin abgewalmt ist. Nur das Chorpolygon trägt ein eigenes Dach.

Die architekturhistorische Bedeutung der Nikolausberger Kirche beruht auf dem umfangreichen Bestand an spätromanischer Bausubstanz, der vor allem in den Ostteilen der Anlage überkommen ist. Querhaus und Chorhals haben sich weitgehend in ihrer ursprünglichen Baugestalt erhalten. Sie lassen sich in die Zeit datieren, in der

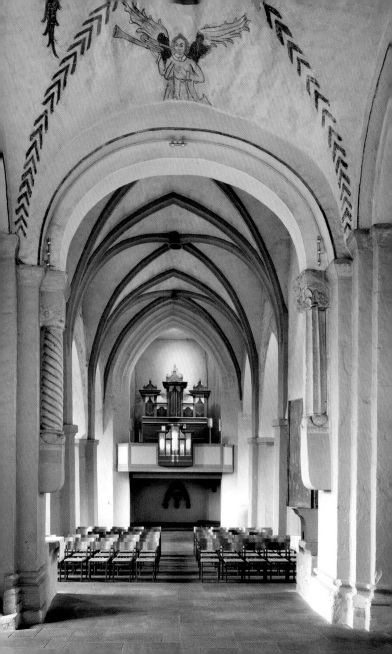

dieser Sakralbau als Stiftskirche diente. Bemerkenswert ist dabei insbesondere die ambitionierte bauplastische Ausgestaltung des Gewölbesystems. Hier wurden u. a. Motive verarbeitet, die sich im sächsischen Raum erstmals an der Klosterkirche und im Kreuzgang von Königslutter finden und etwa ab 1150 eine reiche Nachfolge gefunden haben. Im Vergleich zur Anlage in Königslutter ist die skulpturale Umsetzung dieser Motive in Nikolausberg allerdings etwas rustikaler ausgefallen. Bemerkenswert bleibt aber deren durchaus eigenständige Aufnahme und Integration in das Architekturgefüge.

Querhaus und Chorhals weisen in Nikolausberg ein Kreuzgratgewölbe auf. Dabei sind die (in Längsrichtung verlaufenden) Scheidbögen und die (quer über den Kirchenraum gespannten) Gurtbögen jeweils mit kräftigen Unterzügen versehen. Bedeutsam erscheint insbesondere das reich ausgestaltete System aus Konsolen, Säulen, Kapitellen und Kämpfern, das diese Bögen stützt. Beim westlichen Vierungsbogen ruht der Unterzug auf zwei nahezu vollplastisch ausgebildeten Säulen, die von kräftigen Konsolen abgefangen werden. Der Schaft der südlichen Säule (mit figuralem Würfelkapitell und Kämpfer mit Schachbrettfries) ist gedreht, während sein nördliches Gegenüber (mit Blattkapitell und figürlich-groteskem Kämpfer) von breiten Kanneluren durchfurcht ist. Gerade die zum Teil antikisierenden Schaftformen stehen in der Königslutter-Nachfolge. Der östliche Vierungsbogen, der den Eintritt in den Chorhals markiert, ist in seiner architektonischen Durchbildung ähnlich angelegt. Allerdings sind es hier unprofilierte Halbsäulen, die den Unterzug tragen. Erneut gibt es im Norden ein Blattkapitell, im Süden ein Würfelkapitell. Die Halbsäulen ruhen (ohne Sockel) auf den Rücken von Löwenskulpturen, die an der Schwelle zum Chor in Längsrichtung oberhalb des Fußbodens liegen, nach Westen blicken und möglicherweise eine symbolische Wächterfunktion übernehmen. Leider ist nur der Löwe auf der Nordseite in Gänze erhalten. Er hält eine aus der Pfeilervorlage herausentwickelte Schlange in seinen Pranken, die mit ihrer Zunge in seine linke Klaue sticht. Aus dem Maul des Löwen blickt ein Mensch. Der Kopf des südlichen Löwen ist in der Neuzeit abgearbeitet worden, um Platz für eine Kanzel zu schaffen. Erneut verweist das Motiv nach Königslutter, wo es

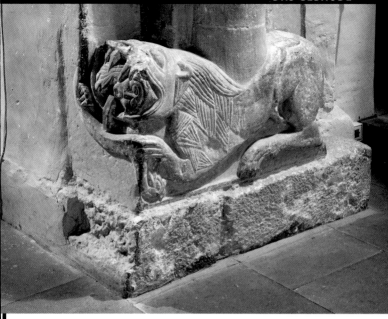

Löwe am nordöstlichen Vierungspfeiler

beim berühmten Löwenportal am Außenbau auftaucht. Seine Adapta-
tion im Chor von Nikolausberg ist durchaus ungewöhnlich. Die bild-
hauerische Umsetzung erscheint hier allerdings weniger virtuos als in
Königslutter: Den Löwen ist die Grundform des Quaders, aus denen sie
geschlagen wurden, deutlich anzusehen.

Säulen bzw. Halbsäulen bleiben bei der Nikolausberger Vierung den
Gurtbögen vorbehalten. Als aufwendige, an dieser Position keines-
wegs übliche Architekturmotive, rahmen sie den Blick in Richtung
Hochaltar. Einfacher sind demgegenüber die Scheidbögen gestaltet,
welche die Vierung von den Querarmen trennen. Auf der Westseite
ruhen diese auf den Vorlagen der kreuzförmigen Vierungspfeiler. Die
Kämpfer schieben sich über die Gurtbogenkämpfer. Auf der Ostseite
findet keine Ableitung der Scheidbögen in die Sockelzone statt. Hier
treten erst über den Kämpfern des östlichen Vierungsbogens Viertel-

kreiskonsolen für die Scheidbögen hervor, vor die noch einmal kleinere Konsolen für die Unterzüge gelegt sind.

Das Bogen- und Gewölbesystem gliedert die Ostteile der Kirche, deren romanische Mauersubstanz auch sonst in wesentlichen Grundzügen erhalten ist. So zeichnen sich im oberen Teil der Querhausnordfassade noch die Spuren eines vermauerten Rundbogenfensters ab. Weitere Fenster in gleicher Höhe befanden sich an der Südwand des Chorhalses und – vom Raum über der Sakristei aus sichtbar – an der Ostwand des Südquerhausarms.

Nicht zum romanischen Bestand gehört die Ausgestaltung der Nische an der Ostseite des Südquerhausarms mit eingestellten Säulen sowie einer wulstförmigen Archivolte. Hier handelt es sich um die Reste eines im 19. Jahrhundert angelegten Durchgangs von der Sakristei zu einer neuromanischen Kanzel, bei der allerdings romanische Bauteile Verwendung fanden. Die Nische selbst geht mit großer Wahrscheinlichkeit auf eine romanische Querhaus-Apsis zurück.

An das Querhaus schloss sich im Westen ein Langhaus mit basilikalem Querschnitt an. Der erstaunlich niedrige Ansatz der Durchgangsbögen vom Querhaus in die Seitenschiffe ist anhand erhaltener Kämpferreste an den westlichen Vierungspfeilern noch deutlich nachvollziehbar. Wie das architektonische System des Langhauses durchgebildet war, bleibt ohne weitergehende bauarchäologische Untersuchungen vorerst ungeklärt.

Möglich ist, dass die riegelartige Grundanlage des Westbaus, die sich etwa mit dem Turmunterbau von St. Johannis in Göttingen vergleichen lässt, ebenfalls noch auf den romanischen Ursprungsbau zurückgeht. Eventuell hat man die Spitzbogenöffnungen erst nachträglich eingesetzt, deren Rahmungen im Westen am Außenbau deutlich in Erscheinung treten und die heute vermauert sind. Bei der mittleren handelte es sich vermutlich um eine Tür.

Offen bleibt bislang die Datierung der romanischen Baupartien. In jedem Fall steht die Kirche von Nikolausberg in der Königslutter-Nachfolge. Dies legt eine Entstehung etwa ab der Mitte des 12. Jahrhunderts nahe, was mit einer mutmaßlichen Gründung des Augustinerinnenstiftes in dieser Zeit korrespondiert. Ob der Bau 1162 bereits

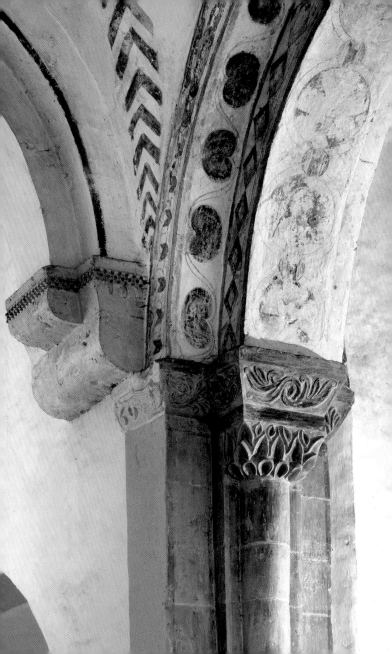

vollendet war, als Papst Alexander seine Urkunde für das Stift Ulrideshusen ausstellte, ist dabei keineswegs gewiss. Als die Augustinerchorfrauen kurz nach 1180 nach Weende umzogen, war der Bau wohl noch nicht sehr lange fertig gestellt.

Die gotischen Umbauten

Das heutige Erscheinungsbild der Nikolausberger Kirche wird vor allem von den gotischen Umbauten des spätromanischen Kernbaus bestimmt, die in mehreren Phasen erfolgten. Im 14. Jahrhundert wurde der romanische, vermutlich apsidial ausgebildete Chorabschluss durch ein gotisches Chorpolygon ersetzt. Dessen Architektur steht in engem Zusammenhang mit Göttinger Bauten dieser Zeit. Es handelt sich um einen gelängten 5/8-Schluss, der außen mit Strebepfeilern besetzt ist. Diese enden pultartig deutlich unterhalb der Traufzone, sodass darüber die Grundform des Polygons sichtbar wird. Ihre Vorderseiten schließen mit kleinen Giebelchen, in die ein gespitzter Kleeblattbogen eingeschrieben ist. Vergleichbare Strebepfeiler finden sich in Göttingen an der Paulinerkirche, an St. Nikolai, St. Marien und an der Sakristei von St. Jacobi. Die Form der zweibahnigen Maßwerkfenster, die über einem umlaufenden, auch die Strebepfeiler erfassenden Kaffgesims sitzen, ist nahezu identisch mit den Chorfenstern von St. Albani in Göttingen. Dies spricht für eine Datierung des Nikolausberger Chorumbaus in die zweite Hälfte des 14. Jahrhunderts.

Für den Anschluss des gotischen Polygons wurde im Innenraum der romanische Bogen weggeschlagen, der zur Apsis überleitete. Stattdessen zeigt jetzt zu beiden Seiten je ein Dienst den Ansatz des neuen Bauteils an. Diese Dienste laufen in Kämpfer hinein, bei denen es sich offensichtlich um überarbeitete Zweitverwendungen romanischer Bauteile handelt. Die ursprünglich wohl winkelförmigen Architekturelemente, die möglicherweise vom alten Apsisansatz stammen, wurden in je zwei Teile auseinandergebrochen und plan angeordnet. Über den Kämpfern markiert ein breiter spitzbogiger Gurtbogen den Ansatz des Polygongewölbes. Das Polygon selbst ist kreuzrippengewölbt, wobei die Rippen auf Kopfkonsolen abgeleitet werden. In der Nordwestecke ist ein Kopf zu sehen, der nicht in das Gewölbe eingebunden ist.

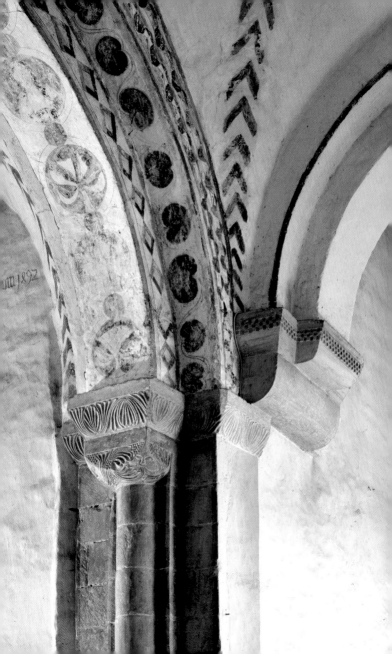

Das gotische Langhaus verdankt seine Errichtung einer späteren Baukampagne, mit der im späten 15. Jahrhundert begonnen wurde. Für das Jahr 1491 ist die testamentarische Verfügung eines Göttinger Ratsherrn von 4 Gulden »tome buwete« (zum Bauen) überliefert. Damals baute man anstelle des alten basilikalen Schiffes eine dreischiffige, dreijochige Stufenhalle mit Kreuzrippengewölbe. Außen fluchtet die Nordwand mit der entsprechenden Querhausfassade; die Südwand springt sogar leicht vor. Die unterschiedlich hohen Strebepfeiler am Außenbau, die – wie bereits am Chorpolygon – nicht bis zur Traufe reichen, schließen mit einfachen Pulten ohne Giebelbildung. Der Pfeiler, der sich an der Südseite zwischen Querhaus- und Seitenschiffsfassade befindet, trägt eine Sonnenuhr.

Auch beim Langhaus werden die Strebepfeiler außen vom Kaffgesims umzogen, das lediglich den Westbau und die romanischen Giebelwände des Querhauses ausspart. Die zweibahnigen Fenster, die jeweils über dem Kaffgesims in der Mittelachse eines Joches sitzen, weisen reiches Maßwerk (u. a. mit Fischblasen) auf. An beiden Längsseiten der Kirche befindet sich im ersten westlichen Langhausjoch jeweils ein spitzbogiges Portal, über dem das Gesims nach oben verspringt.

Im Innenraum trennen oktogonale Pfeiler die Schiffe. Auf Kämpferplatten ruhen spitzbogige Scheidbögen. Da sie keinerlei Profil aufweisen, wirken sie, als seien sie aus der Wand herausgeschnitten. Aufgrund ihrer Massivität ist es denkbar, dass sie noch Reste der alten romanischen Langhauswände enthalten. Um den Übergang ins Oktogon von Kämpfer und Pfeiler zu bewältigen, sind sie an den Ecken jeweils angespitzt. Den Pfeilern sind zum Mittelschiff hin polygonale Dienste vorgelagert. Sie finden oberhalb der Kämpfer eine etwas schlankere Fortsetzung, aus der sich dann die Gurt- und Diagonalrippen des Mittelschiffsgewölbes entwickeln. Die Rippen der Seitenschiffsgewölbe laufen spitz gegen die glatten Außenwände aus.

Der Schlussstein des westlichen Mittelschiffsjoches trägt die Datierung »mccccci« (1501). Im östlichen Mittelschiffsjoch verweist der Schlussstein mit Wappen (ein Fuchs mit einer Gans im Maul) und umlaufender Inschrift (»D[omi]n[u]s · jo[hanne]s · vos · pleban[us] h[uius] ec[c]le[siae]«) auf Johannes Voß, der seit 1496 Pfarrer in Nikolausberg

war. Damit lässt sich die Einwölbung, die den Abschluss der Arbeiten am Langhaus markiert, in die Zeit um 1500 datieren.

In seinem architektonischen System greift das Langhaus erneut eine regional erprobte Lösung auf. Das Bauschema der Stufenhalle mit oktogonalen Pfeilern und Diensten, die über den Kämpfern ansetzen und die Rippen tragen, war nach 1300 mit dem Bau der Paulinerkirche in Göttingen eingeführt worden und fand daraufhin – u. a. in St. Marien – eine Übernahme in die lokale, weniger steil und gestreckt proportionierte Göttinger Stadtkirchenarchitektur. Das Langhaus in Nikolausberg steht in enger Verbindung zu dem entsprechenden Bauteil von St. Marien, erweist sich aber in seiner Ausführung als weitaus schlichter. Ein eigenständiges Nikolausberger Motiv sind die kantigen Dienste vor den Pfeilern.

Zusammen mit der Errichtung des gotischen Langhauses erhielt auch der Westbau seine heutige Gestalt. Sein Unterbau, der vermutlich ältere Bauteile enthält, fungiert als Widerlager für das gewölbte Schiff. In den riegelförmigen Unterbau wurden an Nord- und Südseite Maßwerkfenster eingebrochen, sodass dieser Bereich heute außen als Teil des Langhauses erscheint. Über quadratischem Grundriss wurde in Mittelschiffsbreite der Turm in den Riegel eingestellt. Innen öffnen sich Turmhalle und Seitenräume zum Langhaus mit weiten Spitzbögen, die auf wuchtigen oktogonalen Pfeilern und Vorlagen ruhen. Die Bögen sind mit gekehlten Profilen versehen, die in die kämpferlosen Pfeiler auslaufen. Erneut hängt diese Lösung mit der Göttinger Stadtkirchenarchitektur zusammen: Ganz ähnlich sind die Westbauten von St. Jacobi und St. Albani angelegt.

Am Außenbau tritt der Westturm mit zwei Freigeschossen in Erscheinung, die durch Gesimse abgeteilt werden. Das erste Freigeschoss weist an Nord-, West- und Südseite je ein kleines Spitzbogenfenster auf; das zweite Freigeschoss öffnet sich zu allen vier Seiten hin mit jeweils einem zweibahnigen Maßwerkfenster. In seiner schlichten, aber wohlproportionierten Gestalt wirkt der Turm weit in die hügelige Landschaft hinein.

In zeitlicher Nähe zum Neubau des Langhauses sind wohl die nördliche Seitenkapelle und die Sakristei ausgebaut worden. Beide Räume

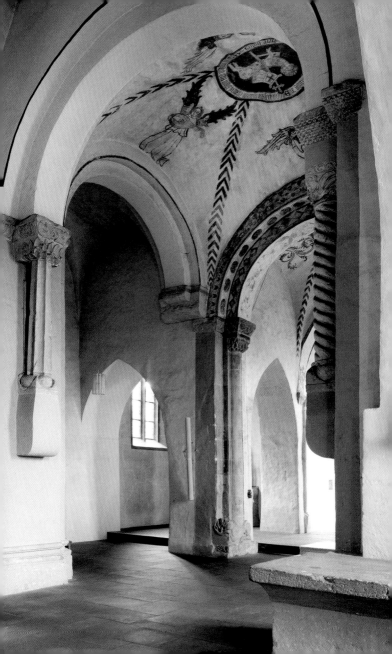

erfahren durch spätgotische Sterngewölbe eine besondere Auszeichnung. Die nördliche Seitenkapelle öffnet sich mit einem weiten spitzbogigen Wanddurchbruch zum romanischen Chorhals. Inwiefern an dieser Stelle bereits ältere Anbauten vorhanden waren, bleibt unklar: An der Westwand der Seitenkapelle sind außen zwei übereinander angeordnete, heute vermauerte Zwillingsfenster sichtbar, die auf eine ursprünglich zweigeschossige Anlage hindeuten. Im Innenraum finden sich an der Ostseite Eckvorlagen, die in etwa 1,90 Metern Höhe über dem Fußboden abbrechen.

Bei der Sakristei gibt es solche Spuren nicht. Gegen die in der Forschung vertretene Annahme, dass es sich hierbei ursprünglich um einen Nebenchor handelte, spricht der Befund an der Ostwand des Südquerhausarms: Von einem Bogen, der diesen Raum als Nebenchor erschlossen hätte, fehlt jede Spur. Dass die Nikolausberger Sakristei eine mittelalterliche Altarmensa aufweist, ist für derartige Räume, die häufig Kapellencharakter haben, keineswegs ungewöhnlich.

Bemerkenswert ist der Raum über der Sakristei, der mit drei rechteckigen Kreuzpfostenfenstern belichtet und heute nur noch über den Dachboden zugänglich ist. Ursprünglich wurde er über das zu einer Tür umgebaute, jetzt vermauerte romanische Fenster an der Ostwand des Südquerarms erschlossen. Möglicherweise diente er als Bibliothek oder zur Aufbewahrung anderer wertvoller Gegenstände. In ihrer heutigen Baugestalt gehen nördliche Seitenkapelle und Sakristei auf die Zeit um oder auch nach 1500 zurück. Ob sich eine Sammlung von Herzogin Elisabeth für Kloster Weende und die Kirche in Nikolausberg im Jahr 1517 konkret auf den Ausbau des Raumes über der Sakristei bezieht, bleibt ungewiss.

Die Ausmalung

Die Ostpartien der Nikolausberger Kirche weisen eine 1928–33 unter maßgeblicher Beteiligung des örtlichen Lehrers Hermann Junge freigelegte, restaurierte und stark ergänzte Ausmalung auf. Die Ausschmückung des östlichen Vierungsbogens mit Medaillons stammt in ihrer Grundanlage noch aus romanischer Zeit. Die Medaillons zeigen abwechselnd Personen und Blüten. Die übrigen Malereien lassen sich

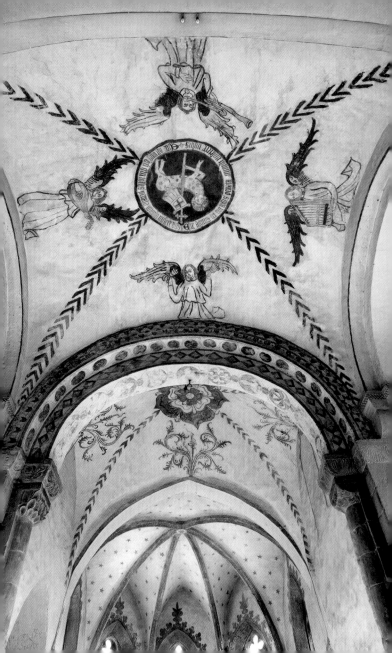

in die Zeit des spätgotischen Umbaus datieren. Zum Teil heben diese die architektonischen Elemente hervor: So sind die Rippen im Chorpolygon rotfarbig abgesetzt. Die romanischen Gewölbegrate (mit Ausnahme des Gewölbes im Nordquerhausarm) werden dagegen durch Bänder mit Sparrenmustern hervorgehoben, welche die optische Funktion von Rippen übernehmen.

Die Fenster des Chorpolygons, die Tür vom Chorhals in die Sakristei und das darüberliegende, vermauerte romanische Rundbogenfenster weisen ornamentale, rote Rahmungen mit Krabben und Kreuzblumen auf. Rechts neben diesem Fenster deutet eine gemalte Inschrift (»Anno d[omi]ni 1492«) auf die Entstehungszeit der Malereien parallel zu den Umbauarbeiten im Kirchenschiff hin. Vermutlich gehört in dieselbe Zeit eine nur noch unvollständig lesbare Inschrift, die sich auf der nach Osten weisenden Stirnseite des östlichen Vierungsbogens befindet.

Die Bemalung erfasst darüber hinaus auch die Gewölbefelder. Das Kreuzrippengewölbe im Chorpolygon wurde als Sternenhimmel gestaltet. Im Chorhals ist eine breite fünfblättrige Rosette in die Mitte des Gratgewölbes gemalt. Von den Scheiteln der umgebenden Bögen gehen vegetabile Ranken aus, die auf diese Rosette zuwachsen.

Das Vierungsgewölbe wiederum zeigt in seinem Zentrum eine kreisförmig gerahmte Darstellung des Lamm Gottes mit Kreuzstab und -fahne, auf der eine umlaufende Inschrift in zweifacher Wiederholung steht (»Ecce agnus dei qui tollis peccata mundi miserere nobis« – Siehe [Du bist] das Lamm Gottes, das Du die Sünden der Welt trägst, erbarme Dich unser). In den umgebenden Feldern sind vier musizierende Engel mit Portativ (tragbare Orgel), Serpent, Laute und Handglocken dargestellt, die auf den umgebenden Bogenscheiteln stehen. Im südlichen Querhausarm übernimmt ein gemalter Christuskopf mit Kreuznimbus die Position eines Schlusssteines. In die Scheitel der Gewölbefelder sind die Heiligen Andreas, Paulus, Petrus und Jakobus dargestellt. Das Gewölbe des nördlichen Querhausarmes weist keine Malereien auf.

An die Wände des Chorpolygons sind sechs Weihekreuze gemalt; sechs weitere Weihekreuze finden sich in der Sakristei.

Bemerkenswert sind in Nikolausberg nicht nur die Reste einer planvollen Ausmalung des Spätmittelalters, sondern auch die Spuren, die

spätere Besucher hinterlassen haben. So sind die Wände von Chor und Sakristei nahezu vollständig mit (heute teilweise übermalten) Grafitti in Rötel und Kohle aus dem 16. und 17. Jahrhundert bedeckt. Sie belegen, dass die mittelalterliche Wallfahrtstradition nach Nikolausberg in nachreformatischer Zeit eine Fortsetzung fand, die in ihren einzelnen Praktiken nicht genauer fassbar ist.

Im Langhaus sind Pfeiler, Gewölberippen und Fenstergewände in einer Fassung des 20. Jahrhunderts grau, rötlich und grün abgesetzt und die Schlusssteine farbig gefasst.

Die Ausstattung

Die liturgische Einrichtung des Innenraums

Neben den umfangreichen Resten an romanischer Bausubstanz ist es die mittelalterliche Ausstattung, die der ehemaligen Stifts- und Wallfahrtskirche Nikolausberg besondere kunsthistorische Bedeutung verleiht. Hervorzuheben ist hier zunächst die bemerkenswerte Zahl von sechs erhaltenen Mensen (Altartischen), welche von der zentralen Funktion der Mess- und vor allem Privatmessfeiern in mittelalterlichen Kirchen zeugen. In einer Achse hinter dem Hochaltar, der an der Schwelle zwischen Chorhals und Polygonansatz steht, befindet sich – an die östliche Polygonwand gerückt – eine zweite Mensa aus mittelalterlicher Zeit. Jeweils eine Nebenaltarmensa steht in der nördlichen Seitenkapelle und in der Sakristei. Und schließlich erhebt sich noch je ein Altar unter den östlichen Scheidbögen im Langhaus vor den Vierungspfeilern. Die meisten Mensen zeigen an ihrer Stirnseite noch die Öffnungen für das sogenannte Sepulcrum (»Altargrab«), in das man die für Altäre obligatorischen Reliquien einschloss.

Von der liturgischen Nutzung des Kirchenraums zeugen auch mehrere Nischen. In die nach Nordosten ausgerichtete Wand des Chorpolygons ist nachträglich eine kielbogenförmige, von zwei Fialen begleitete, spätgotische Sakramentsnische unterhalb des zu diesem Zweck verkürzten Maßwerkfensters eingelassen. Weitere funktionale Einbauten aus mittelalterlicher Zeit weist insbesondere die Sakristei auf: Hier sind in die Ost- und Nordwand Schränke eingearbeitet.

Wie der Sakralraum ansonsten aufgeteilt war, um seiner Funktion als Stifts- und Wallfahrtskirche zu genügen, bleibt ungeklärt, solange nicht weiteren Spuren durch archäologische Untersuchungen nachgegangen wird. So sind im Sockelbereich der Vierungspfeiler Abarbeitungen sichtbar. Diese deuten auf Schranken hin, welche die Vierung seitlich von den Querhausarmen abtrennten. Eventuell war hier ein Chorgestühl aufgestellt – in diesem Falle wohl für die Geistlichen, die das Augustinerinnenstift betreuten. Chorfrauen hatten ihren Platz üblicherweise auf einer Empore im Westen oder in einem Querhausarm, wo sie das Chorgebet sangen.

Erhalten hat sich ein schlichter romanischer Taufstein, der heute im Südquerhausarm steht. Von den zahlreichen Grabplatten, die einst den Boden der Kirche bedeckt haben müssen, sind nur Reste überkommen, die im Außenbereich vor der Kirche aufgestellt sind.

Mittelalterliche Bildwerke

Die Kirche in Nikolausberg birgt eine Reihe von zum Teil sehr bedeutenden Bildwerken. An prominentester Stelle im Kirchenraum steht der **Hochaltar [1]** mit seinem Retabel, das sich bei genauerer Betrachtung als eine Zusammenstellung von Elementen aus verschiedenen Zeiten erweist. Der älteste Teil ist die kastenförmige Predella, die sich ursprünglich nach vorn mit fünf – heute verschlossenen – Spitzbogenarkaden öffnete. Der frei stehende Altar war so angelegt, dass er umschritten werden konnte. Daher war auch die Rückseite der Predella als zweite Ansichtsseite ausgebildet, wie Reste einer qualitätvollen figürlichen Bemalung belegen, die in die Zeit um 1400 datiert werden. Auf Goldgrund lassen sich von links nach rechts ein heiliger Bischof (Nikolaus?), eine gekrönte weibliche Heilige sowie zwei barhäuptige Heilige ausmachen. In der Mitte gibt es ein Klapptürchen, mit dem sich das Innere der Predella erschließen ließ, das sicher zur Aufbewahrung von Reliquien diente. Tür und Malereien sind von nachreformatorischen Grafitti-Ritzungen überzogen.

Darüber erhebt sich ein Flügelretabel mit farbig gefasstem Schnitzwerk im Schrein und auf den Innenseiten der Flügel, deren Außenseiten ursprünglich bemalt waren. Vor einem gravierten Goldgrund fin-

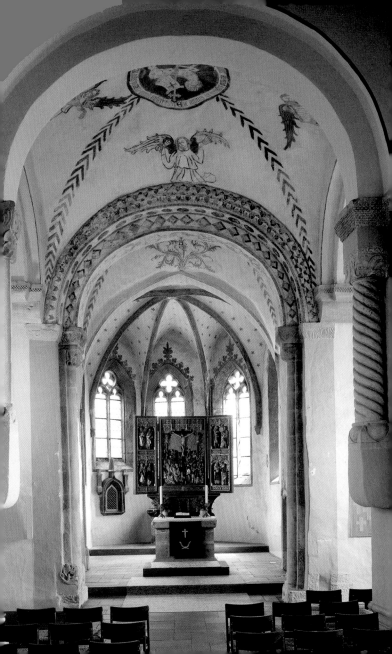

det sich im Schrein ein sogenannter volkreicher Kalvarienberg: Christus am Kreuz und die beiden Schächer mit einer Vielzahl weiterer biblischer Personen. Um den Kreuzstamm Christi klammert sich Maria Magdalena. Zur rechten und damit »guten« Seite Christi (vom Betrachter aus links) sieht man die trauernde Maria, die von Johannes, dem Lieblingsjünger Jesu, gestützt wird, umgeben von den legendarischen Halbschwestern der Mutter Gottes. Bei dem darüber dargestellten Mann dürfte es sich um den in der Legende als Longinus bezeichneten Soldaten handeln, der – unterstützt von einem in Rückenansicht wiedergegebenen Knecht – Christus die Seitenwunde mit einem Lanzenstich beibringt (Lanze verloren). Dahinter erscheint – an der Mitra erkennbar – ein Bischof, der als der hl. Nikolaus, der Patron der Nikolausberger Kirche, gedeutet wird. Auf der anderen, negativ besetzten Seite ist der Disput zwischen Pilatus und einem Hohepriester um die Beschriftung des Kreuztitulus dargestellt (vgl. Joh. 19, 19–22). Der heute mit einer Lanze ausgestattete Soldat darüber meinte ursprünglich sicher Stephaton, der den Stab mit dem Essigschwamm hielt. Dahinter zeigt sich eine Gruppe raufender Kriegsknechte. Das Mittelbild des Hochaltars wird von drei vergoldeten Baldachinen überfangen.

Die Retabelflügel weisen in jeweils zwei Registern geschnitzte Heiligenfiguren auf, die von Maßwerk (mit Kielbogen) überfangen werden. Von den Malereien auf den Rückseiten der Flügel hat sich nichts erhalten. Die in den Flügeln aufgestellten Figuren entsprechen nicht mehr dem ursprünglichen Programm: Nachweisliche Veränderungen und Umgruppierungen fanden 1887, 1936/37 und 1955 statt. Heute zeigt der linke Flügel oben einen heiligen Bischof mit einem Kopf in der Hand (Dionysius?) und daneben einen Heiligen mit Buch und Walkerstange (Jacobus minor oder Philippus?). Darunter stehen Anna mit Maria als Kind auf dem Arm sowie Josef. Der rechte Flügel zeigt im oberen Register Jacobus maior und daneben den Evangelisten Johannes, im unteren Joachim, den Ehemann der Anna, sowie Johannes den Täufer. Von diesen Skulpturen dürften zumindest die des Josef, des Joachim und Johannes des Täufers erst aus dem 19. Jahrhundert stammen. Sie wurden wohl 1887 im Zusammenhang mit der Restaurierung des Altars neu angefertigt. Bei der Figur des Evangelisten Johannes

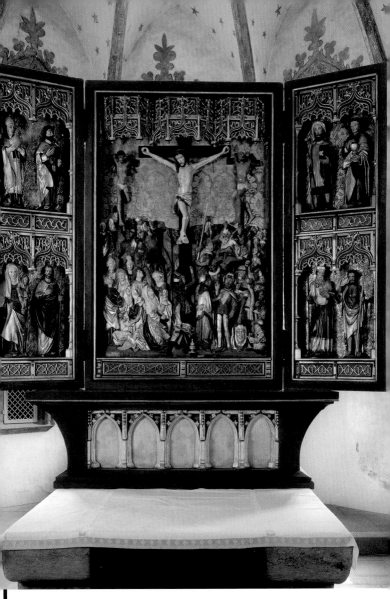

Hochaltar

handelt es sich sogar um eine Arbeit, die erst 1937 in der Werkstatt von Friedrich Buhmann/Hannover nach mittelalterlicher Vorlage neu geschnitzt wurde. 1936/37 nahm man auch restauratorische Arbeiten an der Fassung des Retabels vor, legte dabei partienweise die alte Fassung der Reliefs frei und erneuerte Rahmen und Architekturelemente. Außerdem nahm man die gotische Sitzmadonna heraus, die bis dahin im rechten Altarflügel aufgestellt war, aber älter als das Retabel ist, und brachte sie am südwestlichen Vierungspfeiler unter dem östlichsten Langhausscheidbogen an.

Abgesehen von den späteren Veränderungen kann der Altaraufsatz oberhalb der älteren Predella in seiner Grundsubstanz in die Zeit kurz nach 1490 datiert werden. Damit lässt sich dessen Neuanfertigung mit der umfassenden spätgotischen Umbauphase der Kirche in Verbindung bringen, in der diese ein neues Kirchenschiff erhielt und die Neuausmalung von Chor- und Querhaus stattfand.

Eine noch größere kunsthistorische Bedeutung kommt dem **Gemälderetabel [2]** zu: einem Triptychon, das sich über dem Nebenaltar vor dem nordwestlichen Vierungspfeiler erhebt. Es handelt sich um ein Werk aus der Zeit um 1400. Die Bemalung an den Außenseiten der Flügel ist vollständig verloren. In geöffnetem Zustand zeigt das Retabel vierundzwanzig gemalte Szenen zur Kindheit, Passion, Auferstehung und Himmelfahrt Christi. Die hochrechteckigen Bildfelder sind in drei Registern übereinander aufgereiht, wobei an den klappbaren Flügeln je zwei, an der Mitteltafel vier Felder nebeneinander Platz finden. Die Leserichtung der Szenen erfolgt jeweils registerweise über die Flügel hinweg von links nach rechts (vgl. Schema).

Die in leuchtenden Farben vor vergoldetem Hintergrund ausgeführten Malereien stehen stilistisch in engem Zusammenhang mit dem Hochaltarretabel der Göttinger Jacobikirche, das inschriftlich auf das Jahr 1402 datiert ist. Allerdings sind auch auf der Mitteltafel weite Teile der kostbaren mittelalterlichen Malerei verloren gegangen. Zum Teil lassen sich die Szenen noch schemenhaft erkennen, andere wiederum sind gänzlich zerstört. Auf Vorschlag und mit den finanziellen Mitteln der Schünemann-Stiftung wurde der Kirchenmaler Carl Klobes (1912–1996) beauftragt, eine moderne Neufassung der zwölf Bildfelder auf

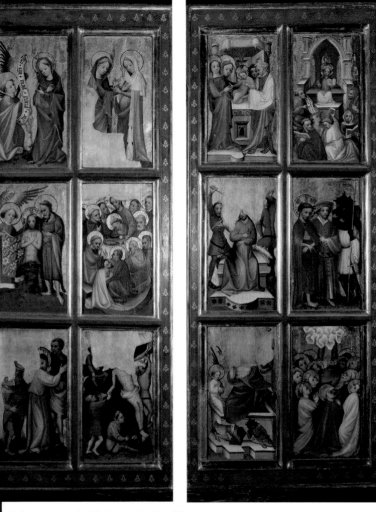

Nebenaltarretabel, linker und rechter Flügel

Nebenaltarretabel, Aufnahme von 1918

der Mitteltafel zu schaffen, die er 1990 fertigstellte. Sie wurde in Einzeltafeln ausgeführt, welche den fragmentarisch erhaltenen Darstellungen des Mittelalters vorgeblendet sind. In der Wahl der Farben näherte sich Klobes an die mittelalterlichen Malereien an, wie sie sich auf den Flügeln erhalten haben, verleugnet aber in der Ausführung seinen eigenen Bildaufbau und Duktus nicht.

Da das Gemälderetabel bereits um 1400 entstanden ist, kann es ursprünglich nicht am heutigen Platz unter dem weiten spätgotischen Langhausscheidbogen gestanden haben. Wahrscheinlich handelt es sich, wie Uwe Albrecht gezeigt hat, um das ursprüngliche Hochaltarretabel, das erst gegen 1500 – im Zuge der umfassenden Umbauarbeiten – an seine jetzige Stelle gelangte. Tatsächlich passt das Werk genau auf die ebenfalls um 1400 datierte Hochaltarpredella. Damit könnte der Tafelaltar in einem Zusammenhang mit der Fertigstellung des

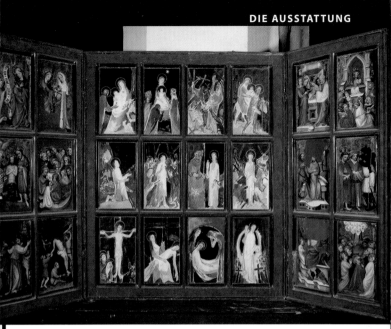

Nebenaltarretabel

Verkün-digung	Heim-suchung	Geburt*	Anbetung*	Kinder-mord*	Flucht nach Ägypten*	Darbrin-gung im Tempel	Der 12-jährige Jesus im Tempel
Taufe Christi	Abend-mahl	Jesus in Gethse-mane*	Gefangen-nahme*	Jesus vor Pilatus*	Geiße-lung*	Dornen-krönung	Christus vor Pilatus
Kreuz-tragung	Kreuz-anheftung	Kreuzi-gung*	Kreuz-abnahme*	Grab-legung*	Christus im Toten-reich*	Auf-erstehung	Himmel-fahrt

Nebenaltarretabel, schematische Darstellung
(neu gemalte Szenen von Carl Klobes)*

Chorpolygons vor 1400 stehen. Die jetzige, schlichte Predella des Gemälderetabels ist modern.

Eine der wertvollsten Skulpturen aus Nikolausberg ist die um 1180 datierte und damit in die Umbruchszeit zwischen Stift und Wallfahrtskirche gehörende, spätromanische **Sitzmadonna [3]**. Eine Replik ist in der neuromanisch ausgestalteten Nische an der Ostwand des Südquerhausarms aufgestellt; das Original befindet sich im Niedersächsischen Landesmuseum Hannover. Die auf einem Pfostenthron sitzende, auffallend gelängte Maria ist als »Sedes Sapientiae« (Thron der Weisheit) dargestellt: Gedanklich zu ergänzen ist das Christuskind, das auf dem linken Knie saß. Der Großteil der Fassung ist ebenso verloren gegangen wie die Krone und schmückende Glasflusseinlagen. Stilistisch verweist die Nikolausberger Madonna in das Rheinland; sie könnte dort entstanden sein, aber auch zur größeren Zahl rheinisch beeinflusster Skulpturen in Niedersachsen und Westfalen gehören.

Aus späterer Zeit stammt die sitzende **Madonnenfigur [4]**, deren Replik heute über dem Nebenaltar am südwestlichen Vierungspfeiler angebracht ist (Original im Niedersächsischen Landesmuseum Hannover). Bis 1937 stand sie im Hochaltar. Das aus Eichenholz geschnitzte Bildwerk, das sich in das beginnende 14. Jahrhundert datieren lässt, weist starke Beschädigungen und Überarbeitungen (etwa an den Haaren) auf. Farbfassung, Krone und Thronlehne fehlen. Die rechteckige Öffnung auf der Brust der Maria lässt auf eine hier eingeschlossene Reliquie schließen. Stilistisch steht die Figur der Sitzmadonna im Kloster Wienhausen nahe.

In der Fassung und Überarbeitung des 19. Jahrhunderts präsentiert sich die **Figur des heiligen Nikolaus [5]**, die über dem Altar in der nördlichen Seitenkapelle aufgestellt ist. Die Holzstatue, die den Patron der Kirche stehend als Bischof mit zum Segen erhobener rechter Hand zeigt, kann in ihrer Grundsubstanz in das 14. Jahrhundert datiert werden. 1518 wird sie als Reliquienbehälter erwähnt. 1887 (nach abweichenden Angaben: 1876) ist sie restauriert worden.

Zum ursprünglichen Bestand der Nikolausberger Kirche gehörte ein – möglicherweise von den Augustinerinnen des Klosters Weende – gestickter Altarbehang aus der Zeit um 1370, der 1886 ins Berliner Kunst-

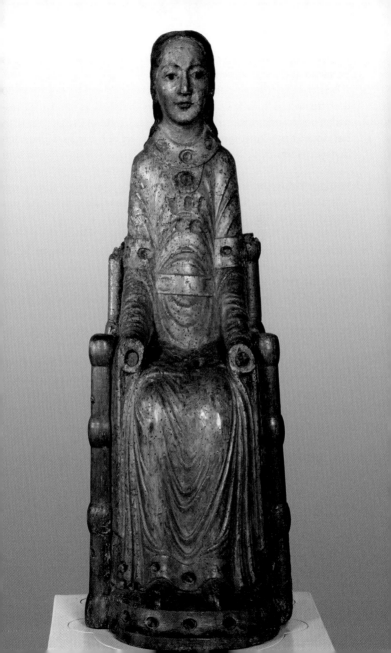

gewerbemuseum gelangte. Der Mittelteil ist 1945 am Auslagerungsort verbrannt. Er zeigte im oberen Register Christus als Weltenrichter zwischen Evangelistensymbolen, Ecclesia, Synagoge und den klugen und törichten Jungfrauen; darunter waren der Tod Mariens sowie die Heiligen Nikolaus und Augustinus zu sehen. Die Seitenteile mit zwölf Darstellungen der Nikolauslegende haben sich im Kunstgewerbemuseum Berlin erhalten.

Von der Reformation bis zur Gegenwart

In ihrer heutigen Gestalt erweist sich die Kirche in Nikolausberg als das Ergebnis wiederholter Restaurierungen, die immer wieder Veränderungen und Umgruppierungen der Ausstattung mit sich brachten. Umfassende Eingriffe in die mittelalterliche Substanz erfolgten sicher unmittelbar nach der Reformation. Eine Erneuerung ist für das Jahr 1733 überliefert. Möglicherweise entstand damals eine barocke Kanzel, die bis ins 20. Jahrhundert hinein nachweisbar ist. Etwa in dieser Zeit überdeckte man auch das Gemälderetabel durch neue, auf Leinwand gemalte Bilder mit einer Kreuzigung und weiteren Passionsszenen.

Zu weiteren Erneuerungen kam es im 19. Jahrhundert. 1840 erhielt die Kirche eine von Johann Christoph Ahlbrecht gebaute Orgel, die in veränderter Form noch besteht. In diesem Jahrhundert wurde eine neue steinerne Kanzel im historistischen Stil der Hannoveraner Schule Conrad Wilhelm Hases errichtet, die auf eine **romanische Säule [6]** unbekannter Herkunft gesetzt wurde (die Säule mit Würfelkapitell und Schachbrettfrieskämpfer, die älter als der romanische Bau von Nikolausberg ist und den Chorsäulen der Klosterkirche Bursfelde nahesteht, befindet sich heute unter der Westempore). In diesem Zusammenhang erfolgte der neuromanische Umbau der Apsis im Südquerhausarm zum Durchgang zwischen Sakristei und Kanzel. 1887 wurden Hochaltar und wohl auch Nikolausfigur in einer Werkstatt in Münster/Westfalen restauriert.

Das Gemälderetabel restaurierte man 1905: Die Leinwandbilder des 18. Jahrhunderts, die dieses verdecken, hängte man in das Südquerhaus; später gingen sie verloren.

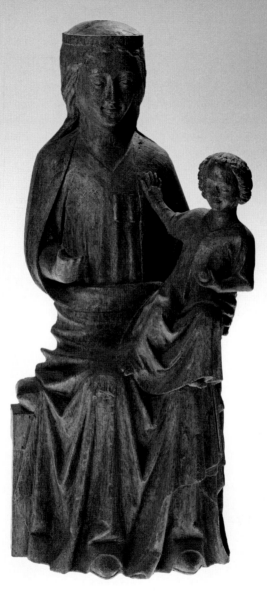

Sitzmadonna, Anfang 14. Jahrhundert

Umfangreiche Restaurierungsmaßnahmen fanden 1936/37 (mit Vorarbeiten ab 1928) statt. Sie umfassten die Freilegung und Rekonstruktion der Malereien in Chor und Querhaus, die Restaurierung und Umgruppierung des Hochaltars, die Entfernung der historistischen Kanzel (sie wurde durch die ohne Fuß wieder aufgestellte Barockkanzel ersetzt, die man später wieder entfernte), die Zurücksetzung von Orgelempore und Orgel unter die Turmhalle und die Hinzufügung neuer Orgelregister durch die Firma Paul Ott.

1947 wurde das Gemälderetabel von seinem alten Standort auf die Mensa in der nördlichen Seitenkapelle versetzt. An seine Stelle gelangte die Nikolausfigur. Gleichzeitig wurden weite Teile des alten Kirchengestühls entfernt und ein neuer Fußboden verlegt. 1952/53 erfolgte der Einbau einer Leichenhalle unterhalb der Empore; 1970/71 legte man den Fußboden tiefer. Im Vierungsbereich liegt er jetzt sogar unter dem Niveau der Romanik. 1990 wurde das inzwischen an seinen alten Platz vor dem nordwestlichen Vierungspfeiler zurückgekehrte Gemälderetabel restauriert und um die Bilder von Carl Klobes ergänzt. Das Nikolausbild befindet sich heute wieder in der nördlichen Seitenkapelle. 1998/99 erfolgte eine grundlegende Restaurierung der Orgel durch Rudolf Janke, bei der das Instrument ein Rückpositiv erhielt. Eine umfassende Sanierung des Außenbaus fand 2006–2012 statt. Dabei erhielt die Kirche ihren heutigen Verputz mit weißem Anstrich, von dem die gliedernden Elemente rötlich abgesetzt sind. Mit ihm leuchtet sie weit in ihre Umgebung hinein.

Die Kirche von Nikolausberg ist ein Bau, der allein schon wegen seiner romanischen Bauteile und seiner wertvollen Ausstattung bedeutsam ist. Zudem birgt sie einen der stimmungsvollsten sakralen Innenräume des Göttinger Umlandes – immer eine Wallfahrt wert.

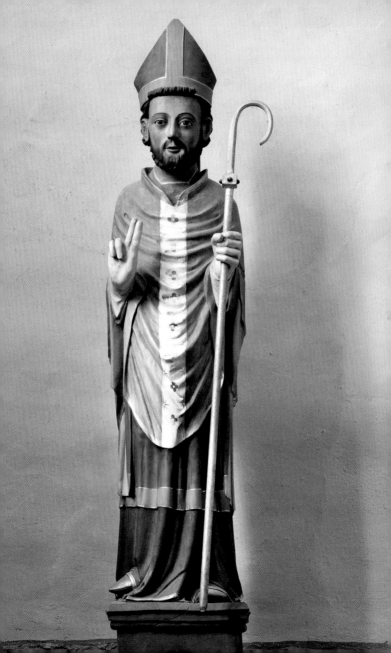

Albrecht, Uwe: »Si deus pro nobis, quis contra nos…« Vorläufige Beobachtungen zur Hochaltar-Predella und zum Gemälderetabel aus Göttingen-Nikolausberg, in: Noll, Thomas / Warncke, Carsten-Peter (Hg.): Kunst und Frömmigkeit in Göttingen. Die Altarbilder des späten Mittelalters, Berlin, München 2012, S. 99–108.

Bielefeld, Karl Heinz: Orgeln und Orgelbauer in Göttingen (= Norddeutsche Orgeln, Bd. 14), Berlin 2007.

Böhme, Ernst / Scholz, Michael / Weber Jens: Dorf und Kloster Weende von den Anfängen bis ins 19. Jahrhundert, Göttingen 1992.

Grotefend, Carl Ludwig: Beiträge zur Geschichte der Hannoverschen Klöster der ehemaligen Mainzer Diözese, in: Zeitschrift des Historischen Vereins für Niedersachsen 1858, S. 141–175.

Jörgens, Helga: Die Kloster- und Wallfahrtskirche zu Nikolausberg, 2. Auflage Göttingen 1993.

Junge, Hermann: Die Nikolausberger Kloster- und Wallfahrtskirche, in: Göttinger Leben, 5. Jahrgang, 1930, Nr. 21, Göttingen, 1. November 1930, S. 2f.

Kunz, Tobias: Skulptur um 1200. Das Kölner Atelier der Viklau-Madonna auf Gotland und der ästhetische Wandel in der 2. Hälfte des 12. Jahrhunderts, Petersberg 2007, S. 118–121.

Lücke, Heinrich: Aus der Geschichte von Nikolausberg, Göttingen o. J. [1935].

Lücke, Heinrich: Klöster im Landkreis Göttingen, Neustadt/Aisch 1961, S. 30–45.

Mitthoff, Hans Wilhelm H.: Fürstenthümer Göttingen und Grubenhagen nebst dem hannoverschen Theile des Harzes und der Grafschaft Hohnstein (= Kunstdenkmale und Alterthümer im Hannoverschen, Bd. 2), Hannover 1873.

Mühlbächer, Eva: Europäische Stickereien vom Mittelalter bis zum Jugendstil aus der Textilsammlung des Berliner Kunstgewerbemuseums, Berlin 1995 (= Bestandskatalog XX des Kunstgewerbemuseums Staatliche Museen zu Berlin).

Pfaehler, Friedrich (Hg.): Die Klosterkirche S. Nicolaus zu Nicolausberg (Ulrideshausen) bei Göttingen dargestellt in 12 fotografischen Architektur-Blättern und einer Umschlagzeichnung nach den Originalen des Herausgebers, Göttingen 1918.

Reimers, H.: Die Instandsetzung alter Altarbilder, in: Jahrbuch des Provinzial-Museums zu Hannover, Hannover 1956, S. 14f.

Urkundenbuch des Stifts Weende (Göttingen-Grubenhagener Urkundenbuch, 5. Abteilung), bearbeitet von Hildegard Krösche nach Vorarbeiten von Hubert König, Hannover 2009 (= Veröffentlichungen der Historischen Kommission für Niedersachsen und Bremen 249).

Wille, Hans: Die Kloster- und Wallfahrtskirche zu Nikolausberg (= Kleine Kunstführer für Niedersachsen, Heft 4), Göttingen 1954.

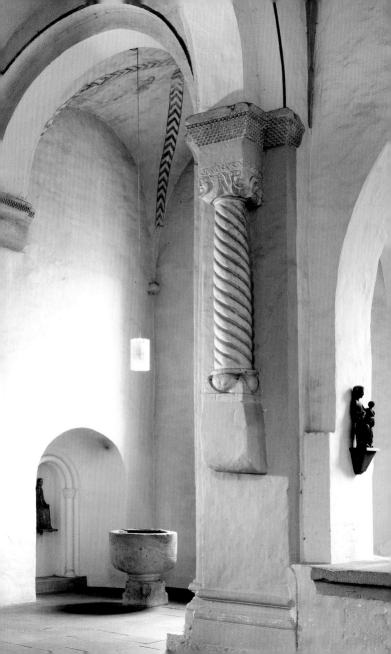

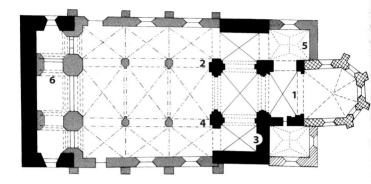

■ Querschiff mit Vierung und Choransatz, Turmunterbau: nach 1150/60
▨ Chor: vor 1400
▦ Langhaus: spätes 15. Jahrhundert bis 1501
▨ Geschoss über der Sakristei: um 1500 (1517?)

1 Hochaltar
2 Nebenaltar mit Gemälderetabel
3 Sitzmadonna, um 1180 (Replik)
4 Sitzmadonna, Anfang 14. Jahrhundert (Replik)
5 Heiliger Nikolaus, 14. Jahrhundert
6 Romanische Säule

Aufnahmen: Andreas Lechtape, Münster. – Umschlagvorderseite: Kloster-
kammer Hannover. – Seite 5, 23, 25: Jutta Brüdern, Braunschweig. – Seite 27,
29, Umschlagrückseite: Stephan Eckardt, Göttingen. – Seite 28: Friedrich
Pfaehler, 1918. – Seite 31, 33: Niedersächsisches Landesmuseum Hannover.
Lageplan: Klosterkammer Hannover
Druck: F&W Mediencenter, Kienberg

Titelbild: *Blick auf die Stiftskirche von Südosten*
Rückseite: *Nebenaltarretabel, Verkündigung (Ausschnitt)*

St. Nikolaus-Kirche in Göttingen-Nikolausberg
Gemeindebüro Ev.-luth. Kirchengemeinde
Augustinerstraße 17
37077 Göttingen

Tel. +49 (0)551 / 21222 oder 2966

E-Mail: kirchengemeinde@nikolausberg.de
Internet: www.nikolausberg.de

Die Kirche ist täglich geöffnet von 9 bis 17 Uhr

Die Nikolausberger Kirche zählt wegen ihrer einstigen Zugehörigkeit zum Kloster Weende zum Ursprungsvermögen des Allgemeinen Hannoverschen Klosterfonds. In der ersten Hälfte des 17. Jahrhunderts war der Güterbesitz der drei 1552 reformierten, unweit Göttingen gelegenen Klöster Mariengarten, Hilwartshausen und Weende zusammengefasst worden, um mit seinen Erträgen die welfische Landesuniversität Helmstedt zu bezuschussen. Damit war der erste Schritt zur Bildung des späteren Klosterfonds und zur heutigen Betreuung der Nikolausberger Kirche durch die Klosterkammer Hannover erfolgt.

KLOSTERKAMMER HANNOVER

**Niedersächsische
Landesbehörde und
Stiftungsorgan**

Eichstraße 4
30161 Hannover

Postfach 3325
30033 Hannover

Telefon: 0511/3 48 26 - 0
Telefax: 0511/3 48 26 - 299
www.klosterkammer.de
E-Mail: info@klosterkammer.de

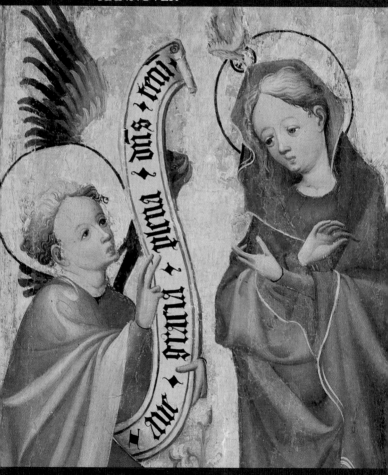

DKV-KUNSTFÜHRER
(= KLOSTERKAMMER
Erste Auflage 2012 · IS
© Deutscher Kunstver
Nymphenburger Straß
www.deutscherkunstv

ISBN 9783422023536